中国历代名碑名帖放大本系列

赵构真书

养生论卷

U0124905

墨家
MOKE
SHUFA XILIE
CONGSHU

书法系列丛书
SHUFA XILIE CONGSHU

班志铭
班 正 编著

精选底本 全文放大 通篇译文 无缺字本

黑龙江美术出版社

出版说明

宋高宗赵构（一一〇七至一一八七），字德基，徽宗第九子。涿州（今河北涿县）人。大观元年授定武军节度使检校太尉，封蜀国公，二年封康平郡王。宣和三年十二月封康王。后迁扬州，再徙临安建都，史称『南宋』。在位三十六年，苟且偷安，匿怨忘亲，恬堕煨儒，坐失事机。卒至纳币称臣，割弃淮北，乞和于金，使宋代成偏安之局。

赵构作为一代偷安误国的君主，对书法艺术却情有独钟，自谓：『顷自束发，即喜揽笔作字，虽屡易典型，而心所嗜者固有在矣。凡五十年间，非大利害相妨，未始一日舍笔墨』。其书初学黄庭坚，继学米芾，后专意钟、王、智永，又辅以六朝风骨，遂自成家。其云：『余自魏晋以来，至六朝笔法，无不临摹，或萧散，或枯瘦，或遒劲而不回，或秀异而特立，众体备于笔下，意简犹存于取舍，至若《禊帖》则测之益深，拟之益严，姿态横生，莫造其源，详观点画，以至成诵，不少去怀也。』

《养生论》卷是存世的赵构精品力作之一。该卷纵二五点一厘米，横六零三点六厘米，真草二体书就。从形式上看，与智永《真草千字文》如出一辙，真书与草书间夹排列，互为映照，有序的排列充溢着一种匀整平和之美。宋代的书法，是在唐代书法基础上发展的，尽管这个时期文人士大夫的介入，他们那种放浪不羁的性格特征强烈地开拓了书法笔性的艺术美，张扬个性、崇尚自然的『尚意』书风日愈成为一种审美的主体趋势，然而魏晋『二王』一脉的书法毕竟有着根深蒂固的历史文化底蕴，即便高擎『尚意』幡旗的苏、黄、米，也都把他们的创格建筑在追摹晋唐的基础之上。作为宋代酷爱书法的君王，更是把晋唐的书法奉为圭臬，宋徽宗赵佶如此，宋高宗赵构亦如此。

赵构此篇《养生论》，完全承传了『二王』一脉的书风，用笔润媚圆和，精奥纯正，丰腴圆润不失清逸之气，温柔妍婉颇具清和和流宕之像。

此次，仅选其真书一体成卷，全文放大，通篇译文，无缺字。绢本全貌崭新，修补了残损缺失之处。这套丛帖可谓初学入门的经典之作。所谓仁者见仁，智者见智，不足之处，敬请方家指正。

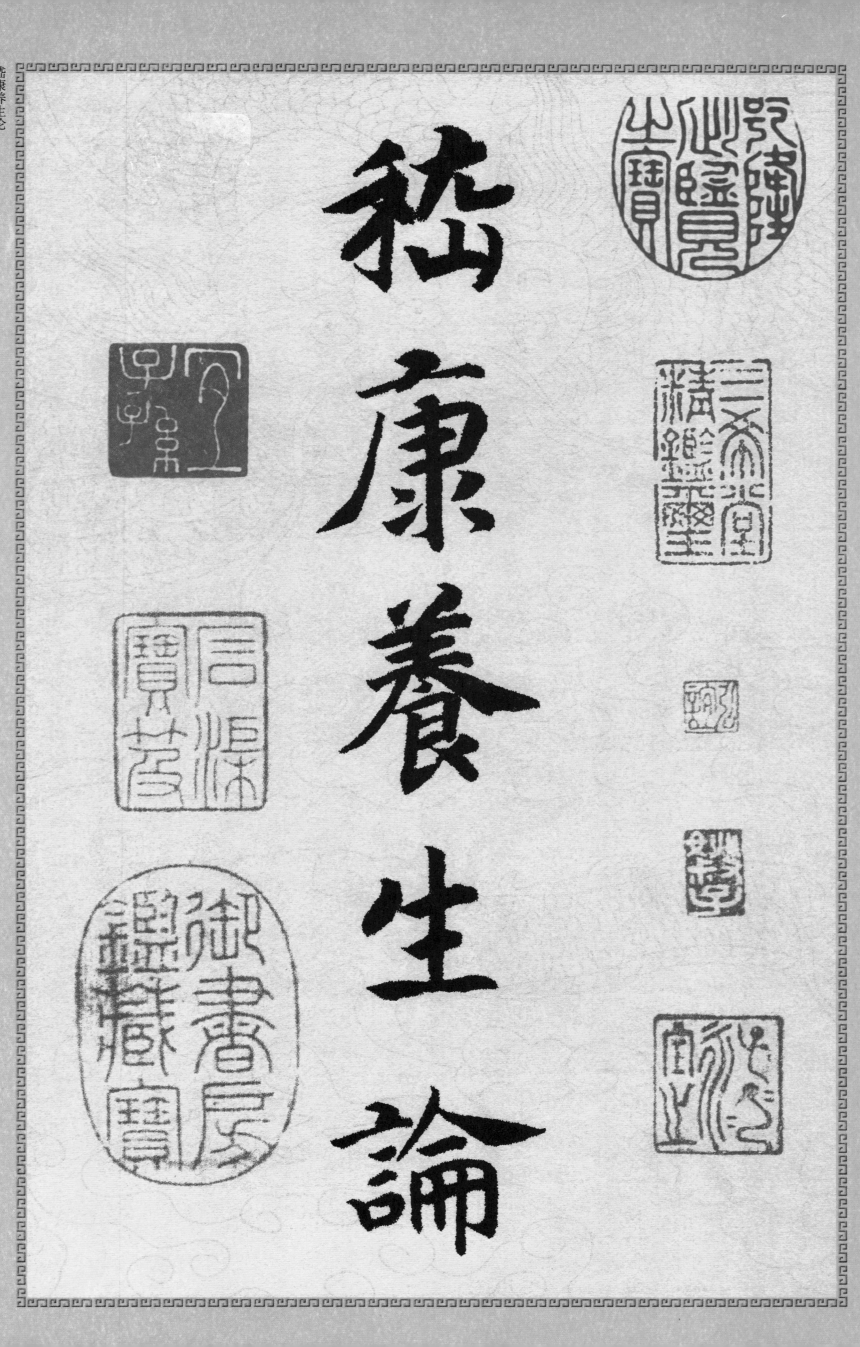

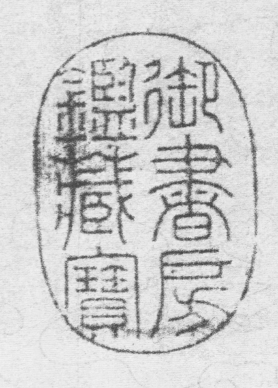

嵇康養生論

世或有謂神
仙可以學得
不死可以力

赵构真书养生论卷

致者或云上

寿百二十古

今所同過此

以往莫非妖
妄者此皆両
失其情試粗

赵构真书养生论卷

論之夫神仙

雖不目見然

記籍所載前

史所传较而

论之其有必

矣似特受异

赵构真书养生论卷

气禀之

自然

非

积学所

致

能

也至

于

导

養得理以盡

性命上獲千

餘歲下可數

百年可有之

耳而世皆不

精故莫能得

赵构真书养生论卷

之何以言之夫服药求汗或有弗获而

赵构真书养生论卷

愧情一集涣

然流离终

朝

未餐则嚣

然

饑夜分而　　衡哀七日不　　思食而曾子

坐　　　　　不

赵构真书养生论卷

赵构真书养生论卷

则低迷思寝

内怀商忧则

达旦不瞑劲

刷理鬢醇醴發顏僅乃得之壯士之怒

赵构真书养生论卷

赫然殊觀植

緩衝冠由此

言之精神之

言之精神之

赵构真书养生论卷

赵构真书养生论卷

躁　之　扰

於　有　骸

中　君　猶

而　也　國

形　神

赵构真书养生论卷

喪
扵
外
猶
君

昏
扵
扵
上
國
亂

扵
下
也
夫
為

稼 扵 湯 世 偏

者 有 一 溉 之 功

雖 終 歸 燋

赵构真书养生论卷

爛必一溉者

後枯然則一

溉之益固不

赵构真书养生论卷

可
誣
也
而
世

常
謂
一
怒
不

足
以
侵
性
一

赵构真书养生论卷

赵构真书养生论卷

哀不足以伤

身轻而肆之

是犹不识一

赵构真书养生论卷

溉之益而望

嘉谷于旱苗

者也是以君

子知形恃神

以立神须形

以存悟生理

赵构真书养生论卷

脩性以保神

過之害生故

之易失知一

赵构真书养生论卷

安心以全身

爱憎不栖

情忧喜不

赵构真书养生论卷

于意泊然无感而体气和平又呼吸吐

赵构真书养生论卷

纳服食养身使形神相亲表里俱济也

夫田種者一
畝十一斛謂
之良田此天

赵构真书养生论卷

下之通稱也

不知區種可

百餘斛田種

一也至于木

养不同则功

收相悬谓商

赵构真书养生论卷

赵构真书养生论卷

望此守常而

農無百斛之

無十倍之價

赵构真书养生论卷

不變者也且豆令人重榆令人瞑合歡

蠲忿萱草忘

憂愚智所

知也薰辛害

赵构真书养生论卷

目豚魚不養常世所識也蝨處頭而黑

三六

赵构真书养生论卷

麝食柏而香

颈处险而瘿

齿居晋而黄

推此而言凡
所食之氣蒸
性染身莫不

赵构真书养生论卷

相

應

豈

唯

蒸

之

使

重

而

無

使

輕

害

之

使

闇而無使

薰之使黄而

無使堅芬之

赵构真书养生论卷

赵构真书养生论卷

使香而無使

延哉故神農

曰上藥養命

中 藥 養 性 者

誠 知 性 命 之

理 因 輔 養 以

赵构真书养生论卷

通也而世人

不察唯五穀

是見聲色是

赵构真书养生论卷

耽目惑元黄

耳务淫哇滋

味煎其府藏

赵构真书养生论卷

體醪煮其肠

胃香芳腐其

骨髓喜怒悖

其正氣思慮

消其精神衰

樂殃其平粹

赵构真书养生论卷

赵构真书养生论卷

夫以蕞尔之

躯攻之者非

一塗易竭之

身而外内受

敌身非木石

其能久乎其

赵构真书养生论卷

自用甚者飲食不節以生百病好色不

赵构真书养生论卷

勌以致乏絶
風寒所灾百
毒所傷中道

天挵眾難世

皆知笑悼謂

之不善持生

也至於措身
失理亡之於
微積微成損

赵构真书养生论卷

赵构真书养生论卷

积損成襄従

襄得白従白

得老従老得

终闷若无端

中智以下谓

之自然纵少

赵构真书养生论卷

赵构真书养生论卷

覺悟咸歎恨

於所遇之初

而不知慎眾

险于未

猶桓侯抱将

死之疾而

兆是

抱将

怒

赵构真书养生论卷

扁鹊之先見

以覺痛之日

而為受病之

著微始

故而也

有救害

無之成

功矣矣

赵构真书养生论卷

赵构真书养生论卷

之理也馳騁常

人之之域故有

一切之壽仰

赵构真书养生论卷

観

俯

察

莫

不

皆

然

以

多

自

證

以

同

自

慰

赵构真书养生论卷

謂天地之理

盡此而已矣

縱聞養生之

事則斷以所

見謂之不然

其次狐疑雖

赵构真书养生论卷

少

庶

幾

莫

知

所

由

其

次

自

力

朕

藥

半

年

赵构真书养生论卷

一年劳而未

验志以厌衰

中路复废或

赵构真书养生论卷

益之以

畎

浍

而

泄

之

以

尾

闾

欲

坐

望

顯

報者或抑情

忍欲割棄榮

願而嗜好常

赵构真书养生论卷

赵构真书养生论卷

在耳目之前

所希在數十

年之後又恐

兩失內懷猶

豫心戰扵內

物誘扵外交

賒相傾如此
復敗者夫至
物微妙可以

理知難以目

識譬猶豫章

生七年然後

赵构真书养生论卷

赵构真书养生论卷

可覺耳今以

躁競之心涉

希静之涂意

赵构真书养生论卷

速
而
事
遲
望

近
而
應
遠
故

莫
能
相
終
夫

悠悠者既未

效不求而求

者以不专丧

赵构真书养生论卷

業偏恃者以

不兼無功追

術者以小道

赵构真书养生论卷

自溺凡若此
類故欲之者
萬無一能成

赵构真书养生论卷

自溺凡若此

類故欲之者

萬無一能成

七五

也 善 養 生 者

則 不 然 矣 清

虚 静 泰 少 私

赵构真书养生论卷

赵构真书养生论卷

寡欲知名位之伤德故忽而不营非欲

而彊禁也識

厚味之害性

故棄而弗顧

赵构真书养生论卷

非贪而後抑

也外物以累

心不存神氣

以人醇白獨著
曠然然元憂患
寂然以然元思慮

以醇白獨著 / 曠然元憂患 / 寂然元思慮


以 醇 白 獨 著
曠 然 元 憂 患
寂 然 以 然 元 思 慮

以醇白独著
旷然无忧患
寂然无思虑

以醇白獨著
曠然元憂患
寂然元思慮

赵构真书养生论卷

又守之以

一

養之以

和

和

理日濟

同乎

大順然後蒸以靈芝潤以醴泉晞以朝

赵构真书养生论卷

陽綏以五綵

無為自得體

妙心元忘歡

而後樂足遺
生而後身存
若此以往恕

赵构真书养生论卷

何為其無有

壽王喬爭年

可與羲門比

哉

赵构真书养生论卷

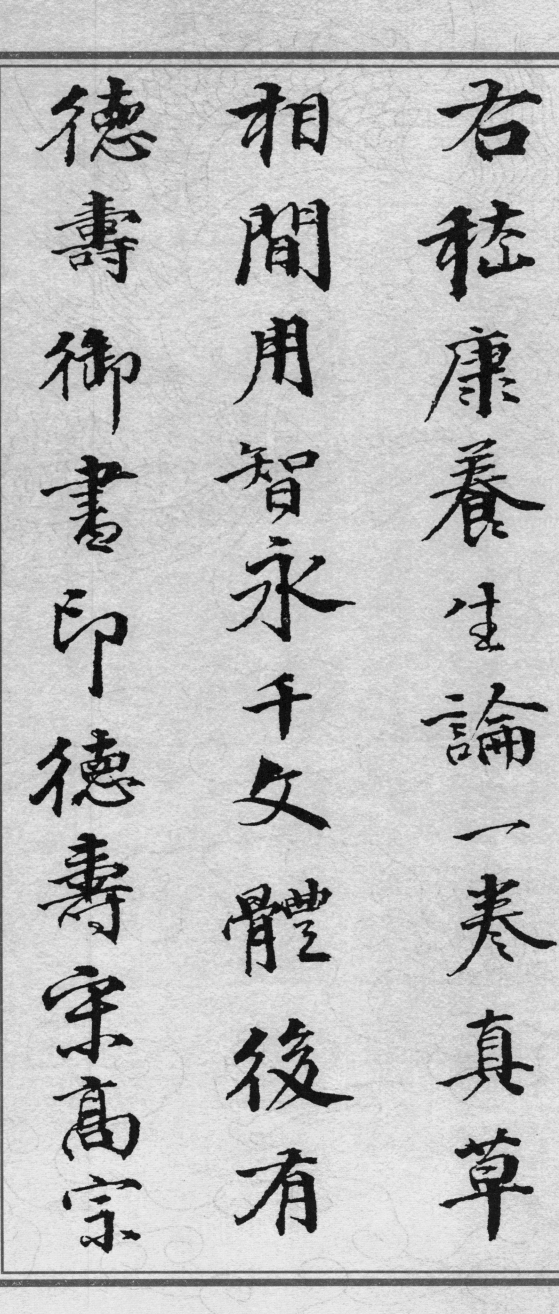

者嵇康養生論一卷真草
相間用智永千文體後有
德壽御書印德壽宋高宗

宫名作于绍兴十八年戊辰
实中兴之二十二年也又九年
为子孝宗受禅始尊为高宗
为太上皇退处德寿又十四年

什一而崩于是官此書盖倦

勤筆時計其年當過耳順

而楷墨精密乃如此豈真有

得于養生之説故歟史稱其

得于养生之说极妙史挺其
博学疆记继体守文而耽
乱反正复雖雪耻为未之观
于是书者甚二有所感矣吾

友楊迪寧都憲得以而藏彦

發題其後正德三年六月

十三日長沙李東陽書

右太史媵君继文藏宗思陵手
書稡中散養生論一篇行楷
真草相间後有德壽御書卸
德壽思陵為太上時所居宮

也思陵初擬豫章石青永之

閒晚始剗意山陰傍及鐵閒

限此尤其浮意筆正書時掘

精菜霞車注一二盖欲以掘

救熟耳行草翩二三王堂
廒間而不能脱麓逦然要當
於六代人求之繼文工八法無
矣余獨歎中散之精找
余韻余攟歎中散之精找

持論而身不能免也其微音
若遺丹之在藏數百年千
尚能起痼離凡中而謂一怒
豈以侵性一衰豈以傷身思

陵深戒之故德寿三十年不
减玉清上真而五圆之游龟
不逮矣单豹食外彭聃为
夭其君陵与中散之谓耶

万历纪元秋七月晦吴郡

王世贞真书于武昌南楼

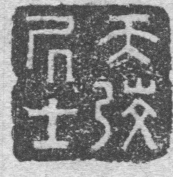

图书在版编目（ＣＩＰ）数据

赵构真书养生论卷 / 班志铭编著. –– 哈尔滨 : 黑
龙江美术出版社, 2019.4
（中国历代名碑名帖放大本系列）
ISBN 978-7-5593-4394-9

Ⅰ. ①赵… Ⅱ. ①班… Ⅲ. ①汉字—碑帖—中国—宋
代 Ⅳ. ①J292.25

中国版本图书馆CIP数据核字(2019)第054045号

赵构真书养生论卷
ZHAOGOU ZHENSHU YANGSHENGLUNJUAN

编　　著 / 班志铭　班　正
出 品 人 / 周　巍
责任编辑 / 赵立明　王宏超
整体设计 / 李兴国　张晓勇　李　响
电脑制作 / 苑桂芝　张晓军　马丽佳　程　超
出版发行 / 黑龙江美术出版社
地　　址 / 哈尔滨市道里区安定街225号
邮政编码 / 150016
发行电话 / （0451）84270514
编辑室电话 / （0451）84270530
网　　址 / www.hljmscbs.com
经　　销 / 全国新华书店
制　　版 / 黑龙江美术出版社
印　　刷 / 牡丹江邮电印务有限公司
开　　本 / 787mm×1092mm　1/8
印　　张 / 12.25
版　　次 / 2019年7月第1版
印　　次 / 2019年7月第1次印刷
书　　号 / ISBN 978-7-5593-4394-9
定　　价 / 69.00元

本书如发现印装质量问题，请直接与印刷厂联系调换。